祝允明（1460～1526）

祝允明（1460～1526），字希哲，一作晞哲，又作晞喆。因右手多生一指，故號支指生、枝指生、支指山人、枝指山人、枝山、枝山居士、枝山道人、枝山樵人等。

明英宗天順四年（1460年），祝允明生於山西，籍貫蘇州府長洲縣（今屬蘇州市）。其允明。祝允明後來娶了太僕少卿李應楨長女為妻。岳父李應楨，亦是當代名儒、飽學之士。在這樣的環境薰陶之下，祝允明之古文、詩詞歌賦、書法等，不但有長足的進步，且樣樣精道。

祝允明天資聰穎，五歲時已能作徑尺大字，九歲時能賦詩，常常出語驚人，顯然這和他的家世及早年所受的良好教育有關，特別是內、外祖父的嚴格教誨：「絕不令學近時人書，目所接者皆晉唐帖。」徐有貞雖助英宗復辟有功，但在當時的政治環境中仍屢遭政敵誣陷，後特詔還家，與同鄉故友放浪湖山，飲酒賦詩。故幼年時的祝允明常垂髫在側，繞膝戲遊。所以祝允明晚年回憶這段時光時，曾說：「當時縉紳之盛，合併之雅，談論之雅，衍之適，五十年中，予所接遇，皆不復見有相似者。」《祝枝山全集》卷二十六《明史·徐有貞列傳》說，徐有貞「為人精悍，多智數，喜功名。」這一評語，影響了祝允明此後大半身的求仕生活。此時祖父祝顥也已告老還鄉，常和朋友尋山問水，擇勝而遊，允明又得以遨巡其間。祝顥言語幽默風趣，常常「出經入傳，指事挺實，貫串抑揚，聞者聳聽，間或發為嘲笑，緣文反意，動成雅謔。」（《吳郡文編》卷一九七）可見祝允明後來變得任達放誕、嗜酒狂謔，是其來有自的。

少年時的祝允明，讀書就非常勤奮，且涉獵廣泛，天文地理、釋老方歧無所不讀，數行俱下，過目不忘，不但口誦，還要筆錄。書讀多了，見識廣了，自然胸中有奇氣，為詩作文常「當筵疾書，思若湧泉」（《明史·祝允明傳》）。情發於中，而不可止。當時同鄉都穆，以善古文名於吳中，祝允明則「以古邃奇奧為時所重」（文徵明語）。祝允明的才情引起當時吳門書家李應楨的注意，李應楨很喜歡他，不但收他為弟子，後來還將長女許配給他。

七世祖祝碧山，在元代由松江來守吳郡，後人遂定居長洲。祝允明的家世很好，是個官宦之家、書香門第。其內外二祖均是當代儒彥，祖父祝顥曾任山西布政司右參政，精於詩文，尤擅行草，風流文雅為時人所慕；外祖父徐有貞，因「奪門」事件助英宗復辟有功，加封武功伯兼華蓋殿大學士，曾掌內閣事，任兵部尚書，治學方面則諸子百家、釋老岐黃，無所不通，亦擅書法，其行草有懷素、米芾之神韻。父祝獻無顯績，但娶了徐有貞女為妻，生子祝允明。

吳地向有嗜學好古的傳統，尤其是明、清之際，城市興起，手工業及商業繁榮，經濟突飛猛進，更助長了這種風氣的流行，且因吳地名人文士眾多，大家輩出，是故師學資源相當豐富。青年時期的祝允明知道要想有所成就，就必須轉益多師，於是他拜在王鏊門下：王鏊（1450～1524年）字濟之，別號守溪，亦是蘇州人氏，成化年間進士，曾官戶部尚書、文淵閣大學士，工詩文、書

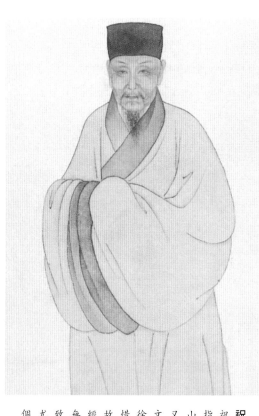

祝允明像（清 葉衍蘭繪）

祝允明，字希哲，因右手多生一指，故號支指生、枝指山人、枝山道人等。他家世良好，又天資聰穎，才華洋溢，工詩文，擅書法，與文徵明、唐寅、徐禎卿並稱「吳門四才子」。可惜他率性不守禮法，不諳人情世故，不喜官場文化的遊戲規則，經常縱情酒色，放浪形骸，是故無法在人生途程中進退自如，導致最後窮途潦倒。但他的書法，尤其狂草，仍為明代草書推向一個新的高峰。（洪）

法。同時又與比自己小十歲的唐寅交友；唐寅（1470～1523年，字伯虎、子畏，號六如居士、桃花庵主、逃禪仙吏等）起初並不搭理他，只埋頭讀書，後來，祝允明以詩相酬，逐為至交。兩年後，經唐寅引見，又識文徵明。此後祝允明與唐寅、文徵明、都穆等，都加入了以復興古文化為目的的「古文辭」運動，這批新銳對吳地文壇造成不小的震盪，對往後影響甚鉅。

這批才華橫溢的吳中學子們，亦師亦友，常常定期聚會，互為酬答，吟詩作畫，談文論藝。一時名動吳中，時人常將祝允明、唐寅、文徵明、徐禎卿並稱「吳門四才子」。此時的祝允明，因受外祖父影響，讀書很認真，對其人生求取功名的目的也很明確。

由於人生的目標明確，且祝允明是這批

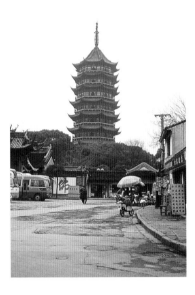

蘇州 報恩寺塔（洪文慶攝）

蘇州是祝允明的故鄉，早在春秋時代吳王闔閭即已定都於此。唐代以後迅速繁榮起來，尤其南宋，與杭州並稱為「人間天堂」，一直都是江南地區經濟與文化的重鎮。圖是蘇州城內的重要標誌報恩寺塔，相傳始建於三國時代，後重建於南宋紹興年間，塔高76公尺，為蘇州重要的古蹟之一，料想祝允明等吳中才子應該有來此玩過。（洪）

吳中才子年齡最長的，自然也就擔當了兄長的勸誡職能，所以當祝允明看到唐寅和張靈縱酒好遊、疏於學業時，就用很嚴厲的言語規勸二人專事讀書，並收張靈為學生，隨侍在他的左右，以便就近監讀課業。

才氣縱橫的祝允明第一次參加鄉試時，就考中了舉人。這一年是王鏊擔任主考官，看他閱卷，看到一份文意新穎、辭章卓群的試卷時，他猜是祝允明的，後來果如所料，王鏊十分高興。但萬萬沒想到的是，此後祝允明進京赴試，連續七次均以落榜而告終。

這對祝允明來說是嚴重的打擊。恰好此時，好友唐寅也因科場舞弊案被連累下獄，並終身不得再科試，從此絕了仕途；後又誤投寧王朱宸濠幕僚，雖逃過殺身之禍，但窮困潦倒依然，心情可想而知是極其鬱悶的，遂自號「六如居士」，體悟人生功名一切如夢、如幻、如泡、如影、如露亦如電。仕途失意的祝允明與唐寅，兩人同病相憐，是故祝允明發出了「少日同懷天下奇，中來出世也曾期」（《再挽子畏》）的感慨，並一改早年汲汲於功名的入世想法。中年之後，祝、唐二人消極出世，以醉意老莊，遊戲人生為樂事，過著放浪無行的風流生活。

兩個極富才氣的失意文人，為宣泄內心的痛苦和落寞，常常做出一些怪誕諧謔的事情。《唐伯虎紀事》中記載了這樣一則有趣的事，說是有一年冬天，蘇州城下大雪，唐寅和祝允明，還有張靈，三人裝扮成乞丐，來到市集上，在雨雪中擊鼓高唱《蓮花落》，唱到動情處，路人紛紛施捨，他們就用乞討來的錢沽酒買肉，躲到郊外野寺中痛飲達旦，並醉言：「李太白亦未有此野趣！」此時的祝允明，很崇尚魏晉清談名士之風，常以竹林七賢之一的劉伶自比。有一次，唐寅到祝允明家，當時祝允明正大醉，赤身裸體

明 徐有貞 《行書別後帖頁》 北京故宮博物院藏

徐有貞（1407～1472）字元玉，號天全，吳縣（今蘇州）人。宣德年間進士，因協助明英宗復辟有功，封武功伯兼華蓋殿大學士，《明史》評他「為人短小精悍，多智數，喜功名。」好讀書，凡天文地理、兵法、風水等，無不涉獵。書法善行草、學懷素、米芾一路。他是祝允明的外祖父，允明年幼時常在其側嬉遊，不論書法、治學或思想，均深受影響。（洪）

紙本　26.6×40.1公分

在書房裡揮筆疾書，全然不理會唐寅。唐寅就戲謔他，說：「無衣無褐，何可卒歲？」祝允明當即反問道：「豈曰無衣？與子同袍耳！」二人相視大笑不止。

步入天命之年的祝允明，可能對仕途還不死心，爲此還戒過兩年酒。但他的情緒是很焦灼不安的。獨處書房時，常陷入沈思，以著書賦詩打發日子；出則邀朋引伴，縱酒狎妓、沈溺聲色，一擲千金、回家時，常常身無餘貲。此時的祝允明常常因失眠在

《書林紀事》說，那些拿著重金要來索求墨蹟的人，往往連面都見不到，就被轟走了。他們知道祝允明嗜酒好色，於是趁他狎妓時，給妓女好處，請妓女向他索字，卻往往能滿載而歸。此時的祝允明常常因失眠在「半窗明月三更後」而醉酒於庭院。此間他寫了《淚》二首、《醉》等詩篇。詩云：

《淚》二首
昔誦江東詠淚詩，看來別有一般時。
孤衾獨枕斑斑處，半屬吾親半屬兒。

《醉》
斷酒二年，偶復一醉爲此，壬申季夏十七日也。
醉來中歲裏，那復有童心？
只覺忘人我，何爲更古今？
山河秋兀兀，星露夜惺惺。
惆悵惟陶阮，懸知磊魂襟。

正所謂「冷暖光陰不盡來，流年五十豈徘徊。」（《壬申夏夜不寐》）

祝允明一生第一次做官是經謳選選而來的，在廣東惠州府興甯縣任了三年知縣。這是一個「道惠何曾惠，言甯又不甯」的嶺南邊陲。初到興甯時，由於當地民俗欠佳，常有盜賊出沒，放火搶劫，祝允明就召集庶民百姓，施以禮教，親自講解，並巧施謀略，在一個早晨捕獲盜賊三十餘人。從此，當地民風

爲之改觀。第二年冬天，祝允明奉命撰修《興甯縣志》，即《正德興甯縣志手稿》。

嶺南三年，儘管祝允明爲官清廉，治政有序，取得了不錯的政績，但他並不是甘心爲官場文化之規範所束縛的人。所以和他那群不守禮法、率性而爲的朋友們一樣，因看不慣官場黑暗，一心想著歸隱。他曾作《丙子重九戲題》，詩云：「行年五十壯遊腸，幾把他鄉作故鄉。萬里一身南海畔，客窗獨看雨重陽。」表露了他思鄉歸里的心情。

嘉靖元年（1522），祝允明雖調任應天府通判，但此時他對官場仕途已沒有多大興趣了，於是在年底上書乞歸養老。次年他在外祖父徐有貞日華里舊宅中建「懷星堂」。這一年十二月，年僅五十四歲的唐寅於窮途潦倒中病逝家中，祝允明含淚寫了《哭子畏二首》以寄託哀思，並撰《唐伯虎墓誌銘》。不幸的事總是接踵而來，又過一年，祝允明的老師王鏊也與世長辭了。遭受喪師失友之痛的祝允明，在慘澹的人生途程，更加的憤世嫉俗，出入經常蓬頭赤腳，衣衫不整，過著「日日飲醇聊弄婦」的放浪生活。

暮年的祝允明已經窮苦潦倒，但他又不願與世偃仰，更不願連累朋友。文徵明的次子文嘉得悉祝允明的境況後，就在自家書房備齊上好的蠶絲紙和筆墨，請祝允明過從論書，祝允明見到上等筆墨紙硯，頓生豪興，當即揮毫潑墨，這就是有名的行草《古詩十九首》；文嘉借此酬以重金，以解他生活之困。嘉靖五年（1526）十二月二十七日，祝允明在貧病交加中去世，終年六十七歲。兩年後，移葬橫山丹霞塢祖父祝顥墓旁。生前好友王寵爲敍事行，陸粲爲之撰墓誌銘。

明 王鏊《行書五言律詩軸》 紙本 132.8×69.5公分 北京故宮博物院藏

王鏊（1450～1524），字濟之、琬子，別號守溪，吳縣（今蘇州）人。成化年間進士，官至戶部尚書、文淵閣大學士、加少傅太子太傅，工詩文和書法，亦是當代蘇州名儒之一。祝允明爲轉益多師，拜在王鏊門下，而祝允明的才氣也深受王鏊的讚賞。此幅書法行筆迅疾，勁利爽快，於細緻中帶狂放，對祝允明的書法也不無影響。（洪）

《蜀前將軍關公廟碑》

1501年 紙本 小楷 26.7×49.6公分
北京故宮博物院藏

蜀前將軍關公廟碑

天下之達德三曰智仁勇三德相濟則道立而名

正矣若夫成功其天乎漢步既蹶群雄角逐英

雄擇君斯其時也關公以為曹姦孫偏未足為輔幸

而中山帝枝合德於涿於是奔附藥俺情同昆弟

則其智亦審矣及答張遼之問以覺劉厚恩誓死

不背立效而去終不可留既而竟行夲心斯得則其

仁亦篤矣若夫雄壯威偉稱萬人敵為世庸臣當其沒

七軍降于禁斬龐德下摩盜操議徙避威震華夏

天授不假言矣故知敵懍者以武勇為骨榦而忠識為

與夫剌人於萬衆之中割臂於笑談之頃則其絕勇

斷裁斯不易之勢也然而事或未終蓋天曆悠在非人

所及亦世事有不幸之期玄運屬難諶之際爲矣或者

病其獵中殺捄之圖㦤為疎齒而失智白馬顏良之識為

傷勇而失仁殊不知苟無所報則其身安得而遠引許

野之斸可以見其素心未嘗酗酒史而冒捄也二者具鑒

二丁目目耒地也者爲公天吾莫戊丙五之意殺司王王

「吳中三子」中，祝允明家世最為顯赫，性格之豪縱，也為其他兩人所不及，這與他獨特的出生經歷有關。祝允明雖為蘇州人，但卻出生在祖父祝顥當山西布政司右參政任上。關陝一帶的山河氣貌、坦蕩的胸懷，風土人情滋養了童年祝允明雄豪、坦蕩的胸懷，正如他自己所言：「吾生托燕冀，抱稟愧沈鬱」，「童心多驚壯，慓氣已飛揚」。他對歷史上有達德的英雄人物都很崇拜，如關公（即關羽，字雲長），就是三國時期一位集「智、仁、勇」於一身的英雄人物，全國各地都建有關公廟，以供人瞻仰膜拜。當時的蘇州府也不例外。所以當弘治十四年（1501年）春，蘇州關公廟重葺時，祝允明慨然同意住持張復眞之邀請，撰述廟事。

祝允明早年讀書，涉獵廣博，學問深厚，為文賦詩非常注意遣詞用字。僅就此卷而言，對如何稱呼關公一事，祝允明就做了如下的考釋：「言者多稱公為王及漢壽亭侯，王乃沒號，侯亦（曹）操所表封，雖挾漢命，非公夙懷。公所委質，誠在先主，終於前將軍者，蜀臣也，今亦本其心而稱焉。」可見祝允明對關公「一將不事二主」的忠義秉性，把握得很準確。

祝允明受內外祖父的影響，早年學書非常嚴謹，絕不學近人書，「目所接皆晉唐帖」，小楷書是他早期最為傾力的書體，以師法三國時期的鍾繇和東晉的王羲之為主。此卷小楷是他四十二歲時的作品。神貌頗似王羲之《樂毅論》，筆勢清勁、秀氣，於細微中暗藏骨力。用筆上與他的《臨黃庭經》不

夫欲求古賢之意，宜以大者遠者先之，必迂迴而難通，然後已焉可也，今樂氏之趣，或者其未盡乎，而多劣之，是使前賢失指於將來，不亦惜乎。

大型書法（右側，祝允明書）：

或一道也蘇郡有廟在子城中今存淳熙三年公牒
石刻蓋市戶俞拱等請通判執狀以置祠基者也其
前後顛末紀載兵火傷剝與時銷沉不可得而詳矣
宣德間主廟道士張嗣宗興廟傍民何淵等謅吉太
守況公二驩熙出俸金三十兩并諭長洲吳二縣共出銀
縠如之付道士為倡俾募衆馬建之令住持張渡真以誘
九明曰述廟事以勒諗通識云爾言者多辭公為王及
漢壽亭侯王延沒端侯点掾所表封雒挾漢命非公
凤懷公所委質誠在先主終於前將軍者屬臣也今
亦本其心而稱為
弘治十四年歲舍辛酉春二月朔旦郡人祝允明拜撰

三國魏 鍾繇《宣示表》局部
小楷 22×20公分 淳化閣帖
拓本 北京故宮博物院藏

此帖乃鍾繇代表作，亦為中國現存最早的楷書。史書記載，王導東渡時將此表縫入衣帶攜走，後來傳給逸少，逸少又將之傳給王修，王修便帶著它入土，從此不見天日。現傳乃逸少臨本。以真書如筆，已脫八分古意，筆法淳樸渾厚，梁武帝蕭衍評其「勢巧形密，勝於自運」，當不虛言。

東晉 王羲之《樂毅論》局部
北京故宮博物院藏 餘清齋帖本 小楷

凡四十四行，雖為小楷，然有大字格局，雍容古雅。筆勢自然妙絕，意趣迥異，標陳後世。隋智永評曰《樂毅論》者，正書第一，梁氏摹出，天下珍之。」為王羲之小楷的代表作之一，稱其「筆勢精妙，備盡楷則」。存世刻本較多，以《秘閣本》和《越州石氏本》為佳。

同，變幻的細筆明顯增多，特別是撇畫，出挑比較突出，完全擺脫了魏晉隸書用筆的敦厚古拙，變而為靈動持守。結體上也一變鍾繇小楷《宣示表》的橫放豎斂，肥短彎曲的特點，在縱向收放上，表現得更加自如一些。

完美的書法作品之謀篇佈局，應與其書寫內容相一致。此篇為關公廟重葺一事撰寫，而關公在歷史上是一個極具俠義的忠勇之士，是具智謀、忠義和仁勇的典範，絕不同於一般的俠士勇夫。祝允明對此深有體會，故他摒棄寫《出師表》那種渾厚腴潤的手法，轉而注入更多的細勁筆法，就是力圖表現關公心思細膩與忠義仁勇之俠客柔情的這一面真性情。

《瓊林玉樹圖歌》

局部 1498年 綾本 冊頁 每開34×22.5公分
上海戚叔玉蒲石居藏

祝允明所生活的年代正是明初台閣體書風漸趨式微，新的書法面貌尚未完善的轉型時期。由吳寬、沈周、李應楨等發起的古文辭運動，猶如一陣颶風，吹皺了平庸無味的明中葉文壇。作爲這場運動的後生力量，祝允明充分享受到了這一變革思潮所帶來的創作自由之快感。他那特立獨行的氣質，也在

這場運動中得到了超乎尋常的熏染，在遍摹古代名家經典墨蹟之後，標新立異已然成爲他畢生最大的夙願。

四十歲前後的祝允明，心態上還比較樂觀，對仕途抱有厚望，此時的思想還停留在規規矩矩學古人、扎扎實實做學問這一基本功的訓練上。此卷《瓊林玉樹圖歌》是戊午

年祝允明三十八歲（1498）那年冬夜，在秦淮京舍爲葉民服所繪《瓊林玉樹》一圖所寫的題文，惜圖今已無從考索。「玉樹」、「瓊林」即雪後山林的蒼茫壯觀之景，是古人喜好入詩入畫的題材，素有冰清玉潔之喻。金人完顏亮曾有《昭君怨雪》詞，云：「昨日樵村漁浦，今日瓊林玉渚。山色卷簾看，老峰巒，錦帳美人貪睡。不覺天花剪水，驚問是楊花，是蘆花。」

此卷《瓊林玉樹圖歌》距今已有五百餘年，至今仍雅藏於已故上海著名收藏家戚叔玉先生之蒲石居，綾本完好，墨色濃厚，光亮如新，遒勁古淡，豐致蕭遠，開卷即有古雅之氣照人眉睫間，顯出極爲厚實的傳統功力。

此卷以行書入筆，間帶草意，結體勁健。前三個冊頁落墨渾厚，筆鋒暗藏，提頓分明而自然入化，如「昔」字的長橫筆畫和「仙」字的長撇「亻」以及「邀」字，「入」、「谷」等字的長度幾乎相當於撇捺，結構也相當勻稱，這與黃庭堅《松風閣》、《蘇軾黃州寒食詩跋》恰無二致。中間冊頁始帶草筆，渴墨出鋒，丰姿漫妙，又與黃山谷《家書帖》筆意相合。

後人有評論文徵明書以不變見聞，而祝允明書卻以善變著稱，原因大概就是二人迴異的性格。二人同爲沈周的學生，沈周的書法是學黃庭堅的，家中所藏山谷書蹟極爲豐富，想來祝允明也必得觀。清初周而衍題卷首說：「往見黃魯直書子瞻《定慧院海棠詩》，今枝山此卷詩與字皆用其法。」觀祝氏

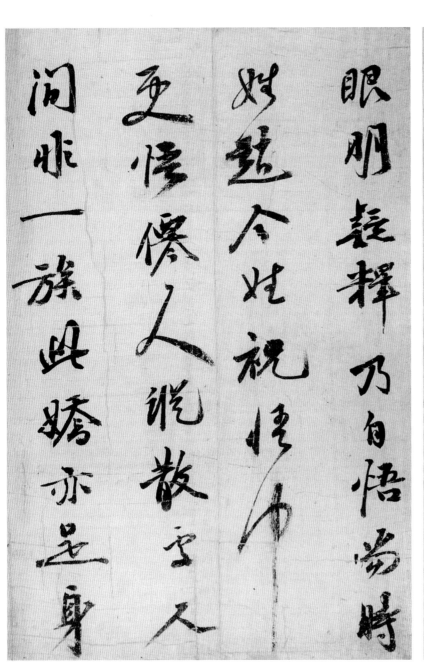

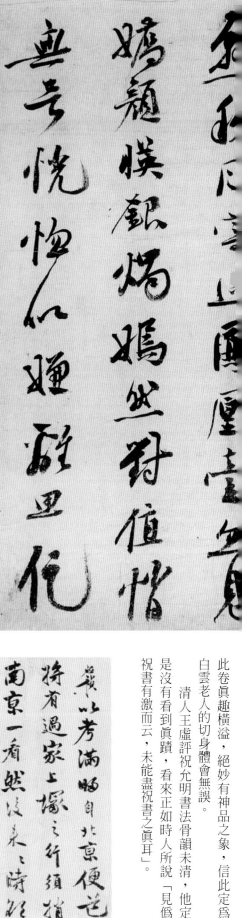

明 李應禎《致惟顒札》行書 紙本 23.3×34.3公分
北京故宮博物院藏

此卷真趣橫溢，絕妙有神品之象，信此定為白雲老人的切身體會無誤。

清人王虛評祝允明書法骨韻未清，他定是沒有看到真蹟，看來正如時人所說「見偽祝書有激而云，未能盡祝書之真耳」。

李應禎（1431～1493），號範庵，蘇州人。曾官至太僕少卿，博學好古，工書法。正書學歐陽詢、虞世南、顏真卿，其他行、草、隸亦擅長。他與沈周在蘇州發起古文辭運動，影響頗大。而祝允明的才氣及其古文的表現，受到李應禎的注意和喜愛，先收他為徒，後將女兒嫁給他，成為祝允明的岳父。祝的書法也深受岳父的影響，從此幅作品便可見出端倪。（洪）

《祝允明小楷冊》

局部　1501年　紙本　24×260公分

台北故宮博物院藏

遠游二首

江之陽兮有嶼江之陰兮有陼朝兩風兮

夕而雨望夫君兮眇何許春波兮慫慫

日莫兮夷猶騁吾桂兮為檝搴吾蘭

兮為舟悒舍思兮凝睇乘清風兮遠游

遠游兮上下載行兮載舍匪吾寶兮永

懷繫吾歷乎善賈遵中流兮待君將寄

心於行雲行雲遠兮而不逮寫吾懷兮陽

杳

少年行

耽耽惡少三輔兒自慚遇合為吠飛武皇

四十五歲之前的祝允明常常學文時兼帶學書，他曾仿照前輩古人以親書古文百數的方法來學習經典名作，「不但口誦而必加手錄，如困學之士」。（彭年跋祝允明《唐宋四家文卷》）可見他學書是相當規矩刻苦的。此一時期祝允明的書體主要以楷書和行書為主。尤其於楷書用功最深。

文徵明在《跋祝枝山草書月賦卷》中曾言：「吾鄉前輩書家稱武公伯徐公（徐有貞），次為太僕少卿李公（李應楨）。李楷法師歐（歐陽詢）、顏（顏眞卿），而徐公草書出於顛（張旭）、素（懷素）。枝山先生，武公外孫，太僕之婿也。早歲楷筆精謹，實師婦翁，而草法奔放出於外大父。蓋兼二父之美，而自成一家者也。」李應楨以善書名於吳中，書法上提倡創新，反對「奴書」。他是祝允明早年的老師，又是他的岳丈，因而祝允明的楷書受其影響頗深。祝允明書風向以善變著稱，與此不無關係。

祝允明楷書師承較廣，除苦心學鍾王渾厚的用筆之外，還善融各家筆意。中年時期的楷書往往多有唐人法度，此卷《小楷冊》即為此類作品，為祝允明四十二歲那年八月有事於嘉禾，舟中漫興所書。該卷包括自作詩和《仿古》、《少年行》、《江南曲》等五首詩文。《遠遊二首》、《鄧攸論》、《夜坐記》等三篇文。筆畫清勁、秀氣，於細微中藏骨力。結構緊湊，鋒發韻流，行距疏朗寬綽，與尋常摹鍾王書迥不相同，明顯有唐人楷法風格。

正如彭年跋尾云：「此卷字錄其所著詩

虛草難服滿身无所用豔膏雙擁春鼠

前筆人曉日鳴朱陪鳥解清歌花

解舞淫思雜亂含春妍惱公小妓酌

金斗為君起舞顧君壽柩恐芳姿不

耐寒以色承君詎幾久

江南曲

汀州三月春目斷蘋花津緬闢越溪女

佳麗江南人解佩贈行客握槳兩州使

君筐篚未云薦何須用采蘋

擬古

秋陽忽巳晚客心淒以哀伊人眇何許

似隔天一涯悠悠巫山渚望上陽雲堂朝

雲一夕散月華裹裹回空持綢繆素誰

識澆甌懷庭草夕自綠朱簾長不開瑤

文，筆法出元常《薦季直表》，波畫轉掣，無
纖微失度，信臨池之射雕手也。近世學鍾王
者不爲墨豬，便作插花美女耳，如此卷者，
豈諸人之所夢見哉！

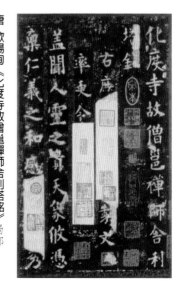

唐 歐陽詢《化度寺故僧邕禪師舍利塔銘》局部
631年 楷書 原碑已斷毀
又稱《化度寺塔銘》，唐李百藥撰文，歐陽詢書，凡
三十五行，行書三十三字。此帖用筆方圓兼濟，有峭
拔挺立之姿，結體上隸書筆意甚濃，其中豎彎鈎等筆
畫仍留有隸意。整體看來，有很嚴謹的程式。歐陽詢
書法，以楷書爲最佳，其作品被尊爲唐人楷法第一。

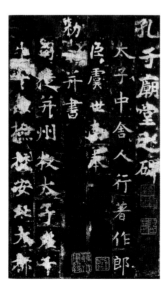

唐 虞世南《孔子廟堂碑》局部 626年 拓本
北京故宮博物院藏
此系虞世南六十九歲時所書，爲其正書（即楷書）代
表作。全碑行文井然有序，以鋒芒內斂見長，形勢素
樸，然用筆寓剛於柔，筋骨老道，筆力清健，結體如
父子君臣相揖抱。整體氣勢含蓄、生動。宋黃庭堅有
詩贊曰：「虞書廟堂貞觀刻，千兩黃金那購得。」

《陶淵明閑情賦冊》

局部 紙本 行楷 14.7×112.2公分 台北故宮博物院藏

陶淵明閑情賦
初張衡作定情賦蔡邕作靜情
賦檢逸詞而宗澹泊始則蕩以思慮
而終歸閑正將以抑流宕之邪心諒
有助於諷諫綴文之士奕代繼作
並因觸類廣其詞義余園閭多

《閑情賦》是東晉名士陶淵明少有的抒情文賦，與張衡的《定情賦》，蔡邕的《靜情賦》並稱三情賦。王瑤先生考釋「檢逸辭而宗澹泊，始則蕩以思慮，而終歸閑正」，認爲是晉太元十九年（394）淵明三十歲喪偶時所作；另有一說是據「悼當年之晚暮，恨茲歲之欲殫」之句，知是詩人鰥居之時，受前人情愛辭賦的影響，乃「怨美人之遲暮」，系詩淵明偶一爲之所寫的抒情文賦。賦文內容大體是詩人用鋪排的寫法，表現了男女之間眞摯的感情。宋代蘇軾評曰「淵明《閑情賦》，正所謂《國風》好色而不淫」的佳作。於此觀之，並依文中敘述，可以斷定此賦不失爲一篇大膽的求愛情書。

祝允明書寫此賦時，只落了「長洲允明」並加「枝山」印，未署年月。祝允明中年後期始，因仕途多舛，很少作楷書，又從其書寫的風格上來看，此《閑情賦冊》爲其楷書中個性色彩非常濃厚的一件作品。據此或可推斷爲祝氏中歲、思想趨向諧謔自放、行爲曠世任誕時所作。

估計祝允明也認定這是一篇求愛之作，爲適合賦文情趣的需要，所以表現出來的亦爲縹緲多姿，風骨秀健的另類楷風，多自然眞趣，而少有楷書的嚴整工謹。

通觀全冊，幾乎很難找出它是完全師法哪一家，特別是在結構上，最難區分是鍾王骨架還是唐人衣裳。儘管如此，從一些結體略帶扁長的書風看，它應該是有晉唐遺韻的。

與祝允明另一幅楷書《漢樊毅修西嶽廟紀冊》寬厚穩健的用筆相比，這幅作品對字型和筆畫所做的變形要多一些，如將「有」字上部的交叉橫撇寫成「爻」形，並向右拉長已成捺筆的橫畫；「而」字內部中垂的豎筆也變成了左飄的撇筆；所有仿鍾王作品中被虛化或斂短了的撇畫，在這裡都得到了很好的發揮，一如迎風飄展的柳葉，甩向左下方；甚至在一整頁中儘是次第分佈著的撇畫，猶如瀟瀟暮雨中傾斜而下的雨簾一般。書法貴在取勢，我們考察沈周《雪山圖》卷後的行書自題後，亦能感覺到這種暮雨般的傾斜字勢，情致大體類似。

另外，祝允明學鍾王的楷書一般都是有欹側的，不是左倚就是右側，總是有虛實，有迎讓的，但在這幅作品中，我們可以看到很多字的撇捺長度幾乎相當，結構相當勻稱，這又有了一種平衡的力量美。健挺的撇捺、巧妙呼應的長橫、長豎，略扁的結體和

暇預染翰　為之雖文妙不足庶不
謬作者之意乎夫何懷逸之令姿
獨曠世以秀羣表傾城之豔色期
有惠於傳聞佩鳴玉以比潔齊幽蘭
以爭茶澹柔情于俗也負雅志于
高雲悲晨曦之易夕感人生之長

略方的字形互爲比照，這就是祝氏楷書的特點。學古人，貴在能學古出新。祝允明一心追古，最終就是爲了跳出古人藩籬，別開一個生面來。在《陶淵明閑情賦冊》這篇書法中，祝允明的確做到了這一點。

祝允明
《漢樊毅修西嶽廟紀冊》局部　紙本　墨筆
小楷　每開19×13公分　香港虛白齋藏

漢樊毅修西嶽廟記
山經曰泰華之山削成
仍廣十里周禮職方氏
視三八者以其能興雲

建廟常是爲了緬懷先輩的一種紀念形式，主要是那些歷史上受人尊敬的、對社會有所貢獻的英雄豪傑或清官名士。因而這種儀式備受國人重視。建廟寫碑是一個傳統，並且書寫之人要極其虔誠。樊毅亦是漢代有名的人物，祝允明這幅小楷辭藻簡潔澄明，筆法嚴謹，法度明晰，迎合了後人憑弔和記誦的心理需求。

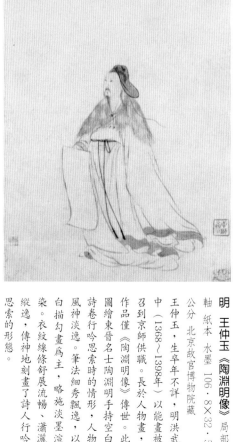

明　王仲玉《陶淵明像》局部
軸　紙本　水墨　106.8×32.5公分　北京故宮博物院藏

王仲玉，生卒年不詳，明洪武中（1368～1398年）以能畫被召到京師供職。長於人物畫，作品僅《陶淵明像》傳世。此圖繪東晉名士陶淵明手持空白詩卷行吟思索時的情形，人物白描勾畫爲主。筆法細秀飄逸，以風神淡逸。略施淡墨渲染。衣紋線條舒展流暢、瀟灑縱逸，傳神地刻畫了詩人行吟思索的形態。

《草書前後赤壁賦》 局部 卷 紙本 狂草 31.3×1001.7公分
上海博物館藏

歷代評論家，大都批評祝允明草書常常
不計工拙、散亂失筆的毛病，遍覽祝氏草
書，我們可發現部分作品確實有此類誤筆，
但以此卷來看，我們則應該更多地關注祝氏
書寫每件作品時的背景，以及因時因地的環
境條件、心理情緒等因素所造成的差
異。

祝允明五十歲以後，心情異常矛盾，一
方面他不甘於苦度一生，對仕途仍存希望，
並爲此戒過兩年酒；另一方面他又不願隨波
逐流，與世偃仰。只好以酒解憂，借色慰
情。閑來獨居，著書弄墨。他曾作《閒居秋
日》詩云：「逃暑應能暫閉關，未消多把古
賢攀。並拋杯酌方爲懶，少事篇章恐凝閒。
風墮一庭鄰寺葉，雲開半面隔城山。浮生只
說潛居易，隱比求名事更艱。」此詩很能表
達祝允明這一時段癲狂玩世的焦灼心境。

祝允明草書以師法李邕、黃庭堅、米芾
爲主調。由於他書學功力深厚，性靈獨具，
胸中自有鬱勃，加之散淡自逸，故而放筆揮
毫，隨性所至，變化不定，表現出強烈的自
我個性。正如米芾所言：「要之皆一戲，不
當問工拙，意足我自足，放筆一戲空。」
（《畫史》）

《前後赤壁賦》，史載祝允明曾寫過九次
之多，其中一件爲小楷，一件爲行書，餘皆
爲草書。草書《前後赤壁賦》中又以上海博
物館所藏的這件狂草爲最佳，情緒也最爲激
烈。此卷未署年月，內容是蘇軾的〈前後赤
壁賦〉兩篇散文，從尾款中可知，是應某位
訪客之酬所作。

12

此卷字態較爲巧密，行間雖不疏朗，但總體佈局有序，也不失整飭之風。起首幾段筆畫略帶骨力，筆勢勁爽利落，中段漸入高潮，用墨厚重，濃墨運筆，按鋒環轉，迅率疾掣，氣勢張揚。情緒始如大江奔流，不可遏制，最爲直接的表現就是在落墨成字過程中對點畫的特意強化，甚至有時將一個字所有的筆畫都用點來代替，如「口」、「之」、「江」、「流」、「小」等字。這種有意的點畫穿插，加之個別的長豎用筆，使得整幅作品如圖畫一般美妙絕倫。此卷高超之處還在於，儘管整卷情緒激烈昂揚，但並不是傾瀉而下的，相反，它是有節制地被控管在點點筆畫當中。從中我們可以深切感受到晚年祝允明書風的老辣，並能想象出他那被歲月淘洗後的滄桑心靈。

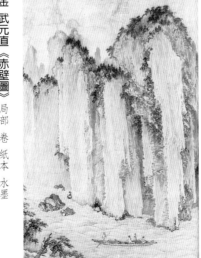

金 武元直《赤壁圖》局部 卷 紙本 水墨
50.8×136.4公分 台北故宮博物院藏

武元直，字善夫，金章宗明昌（1190～1195年）時名士。生卒年不詳。善畫山水。此圖系據蘇軾泛舟赤壁二文描繪而成。「嶙峋險峻的峭壁懸崖，溝湧湍急的水流波濤，江風吹拂搖動的樹木，以及萬里開闊的江天，皆極得眞實生動的情狀」。用筆淡潤，墨皴明潔滋媚。層次分明，濃淡墨色相互滲化，正可營造「月白風清」時的朦朧的景趣。

《和陶飲酒詩冊》

局部 1525年 紙本 行楷或草書 17.3×226.6公分 台北故宮博物院藏

此卷又名《和陶淵明飲酒詩廿首》，為祝允明六十六歲時所書。此帖鈐有：「枝山」、「允明」、「希哲」、「三希堂精鑒璽」等印。

陶淵明是魏晉時期極具山林田園氣質的詩人，鍾嶸《詩品》定其為「古今隱逸詩人之宗也」。魯迅先生在《而已集》裡概括說「他（陶淵明）的態度是隨便飲酒，乞食，高興的時候就談論和作文章，無酒不成文，無尤無怨。」魏晉人喜好飲酒論玄，無酒不成文，無酒不成詩，所以在那樣的社會風氣影響之下，陶淵明自然愛酒，因此目前看到陶氏寫酒的詩至少就有《飲酒詩二十首》、《止酒》、《述酒》等數首傳世。後世文人率皆以之為楷模，紛紛以詩和之。每遇仕途失意，人生無常之時，便有很多慕陶詩出現，以排遣胸中鬱悶不平之氣；即使那些官場得意之人，也常常將慕陶的心理掛在嘴邊，表現出一種不眷念權位的清高氣質，其實是「富貴山林，兩得其趣」。

祝允明也是一位好酒使氣之人，再加上他世俗生活並不順遂，懷才不遇，所以慕陶羨陶自是理所當然之事。故他在卷首坦言了撰寫此卷的事由：「僕本拙訥，繆幹時名。兩年之間，三謁京國，遊趣既倦，風埃黯然。」可知，此組詩大約是祝允明六十二歲去京回吳時於舟中所作。當時一身倦意的祝允明，看破人生與仕途，夜燈獨坐時，借酒澆愁，自然感慨頗多。詩中雖言「此生幸長存，得失何復驚」、「幸此杯中物，與我多合諧」然而仕途多桀愁腸滿懷的激憤心情，並未因此減少，反而一直糾纏到他貧病去逝為止。

此作行楷與草書兩種書體於一卷，從行筆的態勢來看，前後斷續寫了約有五次之多。正如他在跋尾時所說的：「興至則隨意作數行，乃生平之戲耳」。興致來了，就寫一段，興去則止，如同小孩嬉戲一般真率、模拙。

開首章法主要取自鍾繇，中段漸摻王羲之，索靖筆意，草書部分自然融入鍾王楷法及衛瓘章草用筆，最後段又以鍾法收尾。全卷基本保持了鍾繇《賀捷表》縱筆短促遒健，橫筆寬博扁平的特點。橫筆拉得很長，就是撇畫也有意向橫筆靠攏，一片晉書風姿。所不同的是，祝書筆畫更加綿勁肥厚，且每字如此，特別在開首，似有意加強。還有一點不同的是，《賀捷表》中結體向右傾側，字態往右上方揚去，為此，祝允明此卷中的字卻是傾向左上方的，為此，他採用了虛左展右的方法，極力張揚右撇、右勾筆和戈筆的長度，左撇短促，斂筆極快，左讓右迎，別

明 張瑞圖《和陶淵明擬古詩》局部 1638年 行楷 冊頁 金箋紙本 20.4×13.1公分 北京故宮博物院藏

陶淵明一直是中國文人對隱逸嚮往的精神標竿，在官場失意的文人尤其如此。張瑞圖此《和陶淵明擬古詩》是在魏忠賢失勢後被迫還鄉的晚年所作，具平和淡雅的晉人風度，顯然在回歸田園後，心境怡然自得。祝允明和張瑞圖雖相差百年，但具是中晚明書家的代表，同樣是對陶淵明嚮往的書寫，恰可做一對照。（洪）

和陶淵明擬古送

畏壘老康茉問門師世柳生

康庚楊外孫北上七蕭

平禮數絕情頒良此久賢後

和陶飲酒詩廿首

僕本拙訥繆干時名兩年之間三

謁京國遊趣既勌風埃黯黕舟中

兩三未口旬寺夋弢登蜀鳥賣其次

昔者病斯世庸人常擾之百物安大
化甚似歡覺時吾生託於兹學道三
有持
十年今辰聊寫總願言戒迷塗靈臺大
明時恥齷玉抱策下丘山所獻幾何許
窳蒙龏千言有司繹甄錄一出踰十年身
世無一補何物期自傳
士生三代後干名本其情所欲少可知
科眹獵空名二者齊之何以為此生
此生幸長存得失何遑驚陶公但飲

有一番意趣。

中段草書部分，主要發揮了鍾王轉筆直
下的楷書用筆，以強化用筆時的力度，並吸
收衛瓘《州民帖》左低右高的章草筆法，左
轉筆畫，也變得生動有致。

西晉 衛瓘《頓首州民帖》 淳化閣帖拓本

此件橫筆欹斜，取左低右高之勢，捺筆向下內斂縱
引，不作平出隸波，末筆多向下牽引映帶，體態流
美，頗異流行之章草體勢，與王羲之今草幾無二致。
唐張懷瓘謂其「草稿」，云「率情運用，不以為難」，
有「天姿特秀」的美感。

西晉 索靖《月儀帖》 鄰蘇園帖本

索靖的章草爲歷代書家所推崇，以唐代最盛，被張懷
瓘評斷爲「神品」。此帖爲索靖僅存三幅書蹟中之
一。「月儀」即「書儀」，系供人寫信時參考之文
範，非尺牘一類。現僅有三章流世，唐李嗣眞評其曰
「逸竦」，爲後世品評索氏書風的最早依據。

《追和皮陸夏景沖淡偶然作》

紙本 行草 每開23.9×43.9公分
台北故宮博物院藏

祝允明的書風由清雅平和轉向狠辣瀟灑，應該說是四十五歲以後的事了。祝允明三十三歲鄉試中了舉人之後，曾七次赴京考試均未上榜，促使他從耽於功名漸漸轉向崇尚老莊遁世的思想行為上來，開始了遊戲人生的狂子生涯。中年後期的祝允明生活態度頹廢悲觀，放達幽默，只有借詩文、書法來宣泄自己懷才不遇的心情。

出於這樣的心理轉變，此時他已開始從單純臨習趙孟頫轉向上追宋人。如果說從蘇字中得到的氣度和從米字中得到的灑脫與跌宕，則是助他邁向成功的關鍵。米芾善用「刷字」，其行草書中含枯潤，筆力充沛，氣勢凌厲，有如天馬行空，沈著痛快。祝允明主要是學米芾抒情性極強的「狂狼」書風。《追和皮陸夏景沖淡偶然作》正是一件仿米芾筆意的行草作品。

《追和皮陸夏景沖淡偶然作》釋文云：「綠漫衡皋帶茂林，林亭遙對接疏襟。江涵竹影鋪豐紙，兩泊梅蒸溽素琴。檻水生漪浮澹爽，棟雲團蓋落虛陰。人間最是難消此，誰解塵名誤道心。」款文是「枝山居士允明書」。這樣的落款在此前的祝氏作品中是沒有的，可知，此時的祝允明已然甘於歸隱市井了。末尾落墨「歸辯之一笑」。辯之即金陵沈辯之，為祝允明好友。正德元年到二年(1506～1507)間，祝允明曾多次寓居金陵，《眼媚兒》、《盧姬曲》、《秣陵山館喜辯之至，夜坐漫成二首》、《丹陽曉發》、《楊柳花》、《春暮曲》等詩，即為此間為沈辯之所作。從用筆運墨的氣息角度來看，和《追和皮陸夏景沖淡偶然作》有相通之處，都有很濃的米書筆意，可知《追和皮陸夏景沖淡偶然作》定是此時所作。後人遂將這幾首詩作和《北邙行》、《靜女歎》等合為一卷，即《詩翰卷》十種。

此帖在結構取勢上和米芾的《尺牘》系列有很多的相近之處。尤其值得重視的是祝允明巧妙地吸收了米字變幻多端、縱逸奔放的瀟灑意態，這一點對於他行草書的最終成熟起到了很重要的作用。

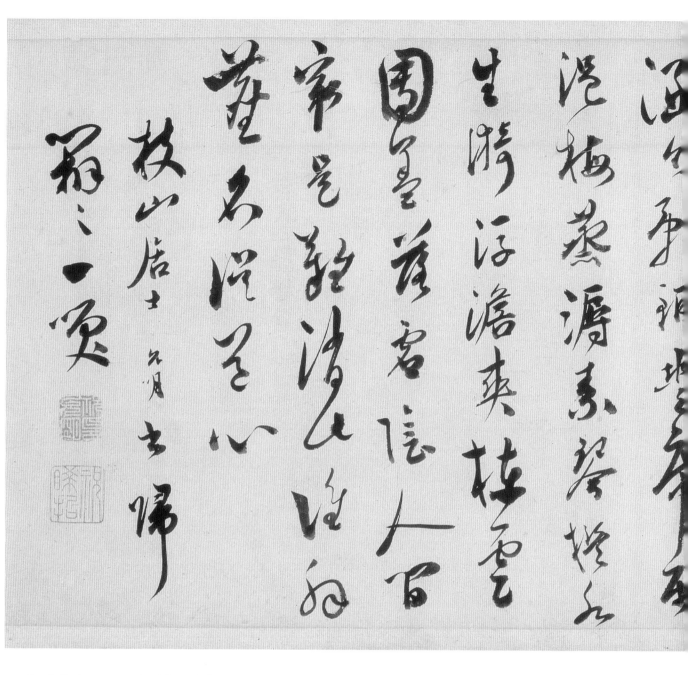

右頁圖：明 文徵明《行草詩冊》局部 紙本
23.5×384公分 台北故宮博物院藏

祝、文二人皆吳門名家，不同的是祝允明是專攻書
法，而少及繪畫，文徵明則是書畫皆善，二人又極為
友好，因而相互磋畫藝書畫道是他們的
藝術生活中必不可少的。畫以書進，書以畫活。文徵明此賦行草筆
力尤為沈勁，點畫亦不失道勁炎利之姿，飛動之勢，
觀之必欣欣然也。

祝允明《草書琴賦卷》局部 1517年 紙本
25.7×738.4公分 北京故宮博物院藏

祝允明此篇《琴賦卷》書寫的對象為魏晉名士竹林七
賢之嵇康，筆法圓勁道媚，酣暢自然，了無滯澀之
感，宛如嵇康樂音流淺高妙一般。與尚老莊哲思之作
《追和皮陸夏景沖淡偶然作》有聲息相通之處。（洪）

可竹記

蘇長公之言居也曰不可無竹士不可
志小苟慮約旣宮環堵不敢肆一寸
分寸是雖有脫俗之致將廢志而營養
以必竹乎此其言若過畫盡以甚行
之勝道乎人本趣應雨固不害也乃為
浮為而不為則其病將護之於何我
何君約之以可竹稱而乞言甚矣約之
脫俗也凡於可竹者濁不可冗不可執不
可碎細不可不得其時不可不得其地不

可六不可當所謂俗也徒除六不可斯能為
竹六不可不易除六不可而可竹可
而俗自脫也如是然則約之果長乎之流
也若有三品上者人須高類

《可竹記冊》

1497年 紙本 行書
27.3×22.1公分
台北故宮博物院藏

「草木之族，唯竹最盛」。竹在中國古代文化中具有特殊的地位。早在《詩經·衛風》中就有「瞻彼淇奧，綠竹猗猗」這樣的句子，借綠竹「瞻彼淇奧」、「綠竹青青」的特徵來起興，比喻君子「虛中」、「有節」的特徵來起興，以綠竹「虛心」、「高風亮節」的品性和美德。

魏晉以降，開始出現大量詠竹詩，如「複澗藏高節，重林隱盡枝」、「凌霜盡節無人見」，終日虛心待風來。誰許風流添興詠，自憐瀟灑出塵埃。」就是當時人詠竹詩中的名句。宋人蘇軾、文同發其旨，以竹入畫，開創了文人畫竹的傳統。蘇軾曾言：「與可畫竹時，見竹不見人。豈獨不見人，嗒然遺其身。其身與竹化，無窮出清新。莊周世無有，誰知此疑神。」元明文人多尚竹窗几，養性悅目，韜光養晦。竹，已成須臾不可離之物。「可竹」，即可與竹居，與道居，與性情居，與同好居，與君子居。

祝允明這篇《可竹記》，雖為朋友何約之而作，言語間卻浸染了他自己的情緒和品性。這裡他提出了「凡欲可竹者，濁不可，冗不可，執不可，碎細不可，不得其時不可，不得其地不可」的「六不可」，是為他去分雅俗的生活準則，並言「除六不可而可竹，可竹而俗自脫也。」而「以類、以所、以用」的可竹三品則又是他修檢德行，意欲登高的人生追求。

這一時期的祝允明人生觀趨向於積極入世，他的書法，也偏重於平和的書風，美學上強調華美俊巧。這正是元代趙孟頫書法妍美雅秀之風的呈見。《可竹記冊》即是一幅

考槃所非水石莫宜此風月莫養攜此
吟嘯文阮莫決洽其襟期也六者以用
可以食可以室可以器什也多也而視
其人吾觀約之質濯。秀靈好脩而

慕文又雲豐衍石養並備則其二
盖三品兼也此於考之言將非所
汎揚州鶴手而吾無以贄約之願
其為可也不遷此老生之言庶我不為
竹喋約之周俾老生之食言約之曰
諾
弘治丁巳十月阮望鄉貢進士長洲
祝允明記

北邙行
題〔車〕□北邙游陽□山名

北邙、□懷、風苦斷
人腸我悟郭景純菩
書記龍屏天地一巨屋
堯桀一腐土□□衣
窜豪周噲鶡□屈
口為魚龍此干心肝
流朝為南山蒿莫作
北邙川
□生乃一

學趙的小行書，書寫筆勢格外清爽流利，無
塵埃之氣，更無憤懣之態。很得趙孟頫《赤
壁二賦帖》的神韻，但每筆用墨明顯要比
《赤壁二賦帖》飽滿，也均勻得多，並且字型
還稍有扁意。當然較之祝允明的另一幅行書
《北邙行》來說，就顯得凝練含蓄多了，情緒
也不及後者猛烈。在字與字的連帶處理上，
則與趙孟頫《與山巨源絕交書》中的結字法
很相似，婉轉秀逸而不失瀟灑清雅之氣。

祝允明《北邙行》局部　紙本　局部　行草
每開25.5×48.8公分　台北故宮博物院藏

此帖用筆以側鋒出筆，常以回鋒出筆，墨色較濃，落
筆簡單明快。字體形態略有扁意，渾成厚重。顯然是
其廣學鍾繇、王義之一脈，直至趙孟頫等晉唐宋元名
家的結果。

《唐寅落花詩》

卷 紙本 草書 21.2×248.3公分

上海博物館藏

唐寅落花詩，明汪砢玉《珊瑚網法書題跋》載錄了十餘首。是唐寅吟花弄草的得意之作。時人常將其落花詩和其仕女圖相提並論。為後代文人所追捧。加之唐寅生性風流倜儻，善賦染翰，浸淫丹青，故而人因才顯，垂名後世。

如夢、如幻、如泡、如影、如露亦如電〉，整日以桃花為伴，流水作戲，祝允明、沈周、黃雲等經常燕集桃花塢，把酒賦詩。此卷尾跋云：「右錄唐子畏《落花詩》八首，和石田（沈周）偈韻也。」知約書於正德二年（1507）祝允明四十六歲之後。

此卷款文為：「枝山祝允明記」，未署年月，因此無法準確推算出書寫的時間，但我們可以通過以下一些相關細節，或可略知一二。唐寅官場舞弊案後，仕途困躓，一蹶不振，於正德二年（1507）在蘇州桃花塢築建別業及夢墨亭，自號六如居士〈取佛家語：

20

祝允明和唐寅於同鄉文人中，可謂是「少日同懷天下奇，中來出世也曾期」（祝允明《再挽子畏》）的肺腑摯友。二人皆玩世自放，一履獨行，書畫奇絕，詩文蹈屬，相互傾慕。唐寅去世時，祝允明含淚寫了《哭子畏詩二首》云：

「天道難公也不私，茫茫聚散底須知。水衡於此都無准，月鑑由來最易虧。不泯人間療墨草，化生何處產靈芝。知君含笑歸兜率，只為斯文世事悲。」又「萬妄安能滅一眞，六如今日已無身。周山既不容神鳳，魯野何須哭死麟。顏氏道存非謂夭，子雲玄在豈稱貧。高才剩買紅塵妒，身後猶聞樂禍人。」詩中表達了祝允明對友人亡故的悼念之情。

祝允明因喜歡唐寅的詩「句險而意攻，遂爲留稿」，因此有行草《唐寅落花詩卷》之作。

《唐寅落花詩卷》是祝允明草書含蓄一路的代表。此卷基本還留有米芾《尺牘》的筆意，從結體上看，刻意張揚的字不多，但被稱爲祝氏經典的點筆，開始有所突現。此卷用墨含蓄矜細，筆畫短促，與台北故宮博物院藏另一幅草書《七言律詩卷》相比而言，

圓潤開合，情緒變換顯然不及後者，但已開始注意筆畫間的張力，因此比後者更見骨力，也不失靈動之神韻。

祝允明的行書在晚年常會夾帶不少的草字，而早年的草書則更雜有很多的行書字。他晚年的行書發展和草書的發展是同時的，並且相互影響，常常行草書間雜，因而變化多姿，又往往是緣情而作，爛漫紛呈。學者往往很難把握到其中的規律，這又是祝允明書法的另一重要特點。

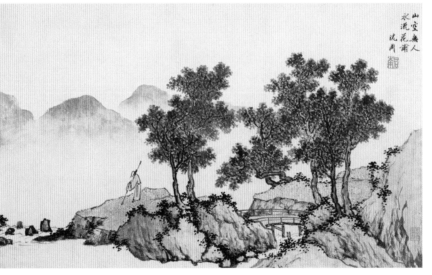

明 沈周《落花詩意圖》卷 紙本 設色 36×60.5公分 南京博物院藏

沈周系吳門畫派的領軍人物，他以書法、山水、花鳥見長，詩文辭賦亦有特色，他和吳門四才子的交往頻繁，亦師亦友，留下了很多的唱和詩。《落花詩意圖》就是他和唐寅等人在桃花塢的唱和之作。筆意清簡，自然瀟灑，詩意盎然。卷前有王鏊書「綠陰紅雨」引首，卷後有張寰錄唐寅次韻詩三十首。

宋 米芾《致景文隰公尺牘》1091年 行草 冊頁 紙本 28.4×39.5公分 台北故宮博物院藏

米芾曾言「學書貴弄翰，把筆輕，自然心手虛，振迅天眞，出於意外」。米芾爲人奇絕，風神蕭散，其書以行草見長，多宗晉人遺迹。蘇軾評其書曰：「風檣陣馬，沈著痛快」。觀其落筆，不拘法度，意態迷離，如煙雲舒卷，跌宕起伏，確爲痛快。觀者若見其揮斥凌屬的氣勢，而不見平實穩重的功力，當爲學書之大誤。

祝允明《七言律詩卷》局部　紙本　草書
30.8×396.6公分　台北故宮博物院藏
此卷收入了杜甫《閒居秋日》、《宿芳峰》、《宿金山寺》、《句曲道中》四首詩，爲祝允明六十六歲時所作，筆鋒老辣，行文落拓不忌，氣勢張揚，爲其晚歲力作。

明　唐寅《桐蔭清夢圖》局部　軸　紙本　水墨
62×30.8公分　北京故宮博物院藏

這幅畫構圖簡潔清朗，畫一中年文士斜躺在涼椅上於桐蔭下午寐，是唐寅一幅帶有自畫像性質的作品，畫幅左上有畫家自題：「此生已謝功名念」。應是科考弊案後，功名無望，萬念俱灰後的寫照。（洪）

蘇州　唐寅墓（洪文慶攝）

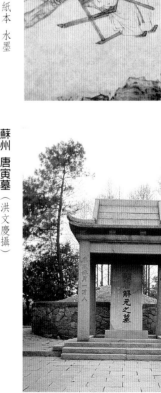

唐寅才情高、書畫詩賦俱佳，且生性風流倜儻，故流傳於民間的傳說故事頗多，甚受人們的喜愛。其實唐寅眞實的生活並不如意，尤其是受到科場弊案的連累，終生與仕途無緣，最後貧病潦倒，死後葬於蘇州城外橫塘。今墓是因應觀光的需要新修的。（洪）

明　唐寅《秋風紈扇圖》軸　紙本　水墨　77.1×39.3公分　上海博物館藏
此畫爲唐寅水墨寫意人物的出色之作。描寫秋風漸起時，手持紈扇之仕女，愁雲微露，徘徊庭院。畫面左上角行書題詩云：「秋來紈扇合收藏，何事佳人重感傷，請把世情詳細看，大都誰不逐炎涼。」詩句用筆勁健綿長，拖泥帶水，正應了佳人感傷青春難駐，世情可畏，神情黯然的情景。

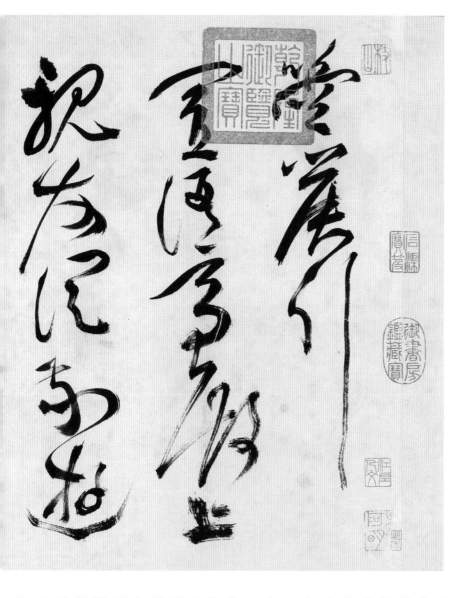

祝允明早年手書古文數百，主要是為了治學，他在《跋趙子昂書文賦》中說：「觀古人文可得書法，觀書可得文法，此俱目者之能事也。」（《祝枝山全集》卷二十六）但中歲以後所書古文辭賦，卻是經過特意選擇的，主要是為了適性和宣泄胸臆。考察一下他後期草書作品，我們會發現，內容多為唐代李白、杜甫、張若虛等人的詩作，如《杜

甫詩軸》（遼寧省博物館藏）、《草書杜詩卷》（上海博物館藏），魏晉人主要是嵇康和曹植的詩作，尤以《曹子建詩冊》（上海博物館藏）和這卷《魏曹植五言古詩帖》最廣為人知。

《魏曹植五言古詩帖》卷末題識，云：「冬日烈風下寫此，神在千五百年前，不知知者誰也。」有人認為這裡的「神」，即為後漢「草聖」張芝，如果單從形式演變的角度來

看，不無道理。但若將「神」做廣義解為「傳神」、「暢神」的「神」，或許更有意味，也更能透視書家追憶懷古的心痕，這樣其欲與「千五百年前」的「知者」達到精神的共鳴和溝通，以緩解此生幽怨苦愁的意願，就很好理解了。所謂「不知知者」，實為空闊虛靜的心境表白。

此卷《魏曹植五言古詩帖》包括了《箜篌引》《文作《野田黃雀行》》、《美女篇》、《白馬篇》、《名都篇》等四首，是祝允明除黃庭堅大草一路的精采作品之一。祝允明學草的優點，並由此揣摩晉人草書之神韻。在技巧上，他採用了「將字中妍嬈和巧麗的筆畫起收動作幅度縮短」的方法，借此來「增加行筆過程中的飽滿度和厚實感。這樣使人在視覺上既感到樸拙、沈勁而又不失流麗多姿。」（查律《中國書畫名家精品大典》）

此卷在結體上充分發揮了黃書使轉開合的樣式，於點劃和波挑中加強了字型筆畫間的內在張力，氣度自然凸現。行筆過程中刷字、飛白以及渴筆、乾墨的巧妙布陳，又彰顯出他那放逸不羈的豪邁個性。真正以性情創作的人，往往寫字作畫時，情緒是越到後來越激烈。此卷中段用筆較乾，側鋒用筆，刷字、挫字較多，後段落墨較濃，筆筆分明，狂而不亂，情濃勢足，其充沛的精力和豐富的創造力，著實令人震驚。祝允明這種以精神寫字、以豪氣刷字的大草書風，啓發了有明一代狂草書家如徐渭、王鐸等人的創作。

唐 張旭 《古詩四帖》 局部 狂草 卷 五色箋紙本

29.1×195.2公分 遼寧省博物館藏

張旭自言見公主擔夫爭道而得意，窺公孫大娘舞劍而得神，可謂得書道之至理也。其字最大特點乃是以高度抽象的點線，抒情達意。癲狂之間，縱逸豪放之氣頓生，堪為盛唐極品。

明 徐渭 《應制詞詠劍詩》 軸 紙本

352×102.6公分 蘇州博物館藏

此軸與徐渭另一幅《行草應制詞詠墨詩》軸，兩向相倚，皆丈八巨制，氣勢恢弘，甚爲壯觀，爲其晚年書法代表作。徐渭善長狂草，其書風類似武林之俠客，特立獨行。

他在此幅中「以草書筆意寫行書，點畫紛披，率意馳騁，形章如卷，滿紙雲煙，攝人心魄。」率意的書風，明顯受祝允明影響。

25

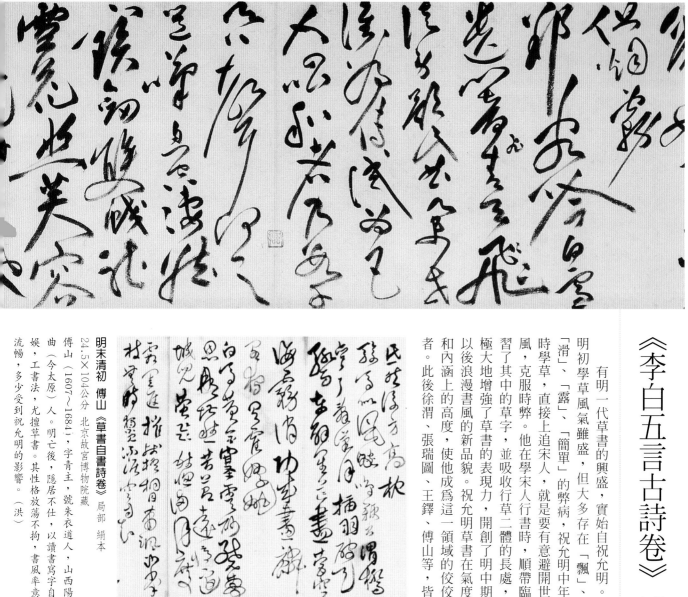

有明一代草書的興盛，實始自祝允明。

明初學草風氣雖盛，但大多存在「飄」、「滑」、「露」、「簡單」的弊病，祝允明中年時學草，直接上追宋人，就是要有意避開世風，克服時弊。他在學宋人行書時，順帶臨習了其中的草字，並吸收行草二體的長處，極大地增強了草書的表現力，開創了明中期以後浪漫書風的新品貌。祝允明草書在氣度和內涵上的高度，使他成為這一領域的佼佼者。此後徐渭、張瑞圖、王鐸、傅山等，皆受其風氣影響。

祝允明的作品面貌，以「氣息高古醇厚，線條樸實無華」見長，但因情而多變的手法，豐富細膩的內涵，巧拙互生的筆畫則又是他的另一大特點。他並不是只會用熟練華美的技巧來吸引觀賞者的眼睛，而是用一種整體的，不事雕琢的線條結構，來營造出一種氛圍，從而影響到觀者的心境。草書《李白五言古詩卷》即是這樣的佳作。

此卷亦未署年月，卷尾款識：「枝山老人書李謫仙數首」，知為其晚年作品。該卷汲取了張旭、懷素、黃庭堅諸家之長，而後出以己意。通觀全卷，幾無凝澀之筆，筆勢遒勁爽利，線條跌宕飛動，如騰龍遊蛇，氣貫長虹。用筆則力聚毫端，筆法精確有力，並能巧妙地將連貫呼應的進筆與流轉柔曲的轉筆交相運用，達到一種「剛健有力而又自然飄逸」的效果。這裡我們也能看到《前後赤壁賦》中所見到獨具匠心的點畫用筆。

祝允明一向十分強調字與字之間自然的獨立性。他很少強化字與字之間的連帶，但卻很注意上下字體，甚至前後行之間的虛實、大小、迎讓關係，這在他的《杜甫詩軸》中已有顯露，目的是力求在瞬息多變的結字佈局中，展現跳躍變幻、筆斷意連的形式美和原創的激情。如開首的「千門桃與李」、「朝為斷腸花，暮逐東流水」等字，轉筆鏗鏘有力，點畫凝練果斷，再如「動」、「帝」二字的纏繞筆法，以及「在世復幾時，倏如飄風度。空聞紫金經，白首愁為誰故。名利徒煎熬，安得閑餘笑，沈吟為誰故。

明末清初 傅山《草書自書詩卷》局部 絹本

24.5×104公分 北京故宮博物院藏

傅山（1607～1684），字青主，號朱衣道人，山西陽曲（今太原）人。明亡後，隱居不仕，以讀書寫字自娛，工書法，尤擅草書。其性格放蕩不拘，書風率意流暢，多少受到祝允明的影響。（洪）

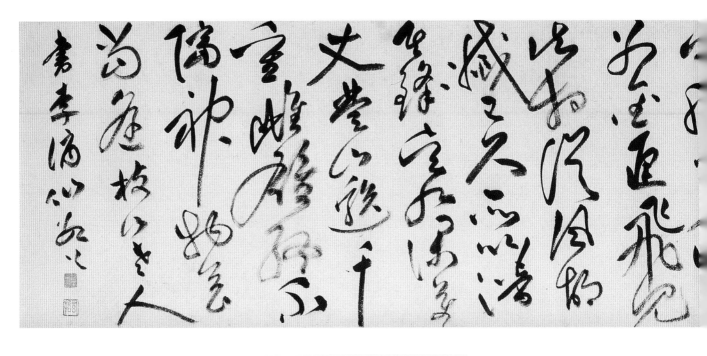

步。」等詩句風雲捽閫的整體佈勢，自生一
種「勾魂攝魄、震懾心靈的神奇力量，給人
以豪邁激蕩、如癡如醉的感覺。」

正如與祝允明同時代的黃省曾所作《祝
京兆草書歌》評價一樣：「枝山草書天下
無，妙灑豈特雄三吳？群萌萬象出毫下，運
肘便覺風雲俱。分明造化宰君手，左攢右剪形
皆春敷。天愁鬼哭不寧歲，鸞驚龍駭誰爭驪？邇
來南海作仙令，觀濤歷險筆愈聖。奇文豪詠
兼稱之，處處江山好輝映。」

唐 懷素 《自敘帖》 局部 狂草 卷 紙本
28.3×755公分 台北故宮博物院藏

內容是懷素自敘學書的經歷。此卷線條圓勁流暢，
粗細均勻，牽絲引帶，氣血相融，字型大小錯落；
虛實相間。通篇精神外張，詭點多變，神機爛漫，
為懷素中年絕唱之作。

北宋 黃庭堅 《李太白憶舊游詩》 局部 約一一○四年 卷
紙本 37×392.5公分 日本京都藤井有鄰館藏

黃庭堅是發揚唐人狂草的重要人物之一。其長波大
撇如船夫蕩槳、獨樹一幟的書寫風格，對祝允明的
狂草書風有頗大的影響。
（洪）

《牡丹賦》

局部 1524年 紙本 行書 30.6×529.2公分
北京故宮博物館藏

《牡丹賦》是祝允明晚年學蘇軾、黃庭堅一路行書作品中的佳品。六十五歲那年春三月望日，祝允明過好友湯氏家宅西園，正逢牡丹盛開，二人遂飲酒於庭院賞花。此卷《牡丹賦》即爲祝允明酒酣酩酊時，乘興所書。祝允明的性格張狂乖戾，故而常發人所未發，言人所不言，這是他的長處。牡丹爲萬卉之王，氣高位尊，非常花所能比附。唐人成彥雄有詩贊云：「牡丹不用相輕薄，自有清陰覆得人。」但世人只曉得牡丹是富貴之象，卻不知這是它草木之命的自然生態而已。「貴重所知」都是世人的想像和附會，並非牡丹的本意。它爲生而生，盛久即衰。在祝允明看來，這就是牡丹的「貴重」所在。

這可說是祝允明晚年無常心境的寫照，此時祝允明雖時有平和沖融之態，但內心卻是極度的壓抑和憤世嫉俗。故而形之於態，表現爲對「清陰」之氣的垂青。從《牡丹賦》創作的情緒變化中，我們或可窺知一般。

「牡丹」三字，堪稱是全篇的靈魂，此卷中的情緒比較深沈。「牡」字的結體張弛有度，略呈扁方，健筆的「牛」和厚墨的「土」之間恰恰當留白，使整個字變得從容大度；「丹」字豎筆出鋒下按，再微微左挑，顯得靈動有姿，轉筆稍稍內依，落毫時提鋒上收，顯得堅實有力，橫筆正好平衡左右，加之點筆眺在中宮，左顧右盼，一個「丹」字，盡顯婀娜；「賦」字左「貝」平實，右「武」張揚，戈筆挑勾藏而不露，右點又逸出字外，遙看頂首的「牡」字。三字獨佔一行，統領全篇，氣象甚是壯觀。與祝允明另一幅行草《客居晚步偶成》相比，筆畫雖乏粗壯剛健，但清潤豐滿過之。

正文第二、三兩行「遁乎深山，自幽而著」八字，下筆使轉沈著，特別是「深」、「幽」二字，筆畫纏繞含蓄盤鬱。此後，情緒越來越高漲，跌宕奔放的字開始多起來，節奏感也有所增強，有很濃的蘇軾《黃州寒食詩》及黃庭堅《松風閣詩》筆意，只是稍顯苦淡而已。

此卷祝允明雖寫牡丹，實則是在寫他自己的幽寂之心，寫他的萬壑胸臆。所以觸景生情，難怪祝允明連連發出怨歎：「何前代寂寞而不聞，今則喧然而大來？曷草木之命，亦有時而塞，亦有時而開？吾欲問汝，曷爲而生哉？」這樣的責問使得好友很是窘迫，只得說這是留著玩罷了，並無它意。

明 陳淳《牡丹》軸 1544年 紙本 設色 122×33.3公分 台北故宮博物院藏

牡丹花象徵富貴，有「國色天香」之譽，號稱花中之王，是中國人很喜歡描繪、吟詠的對象。這幅《牡丹》是陳淳61歲時所作，花用沒骨畫法，以草書題詩。陳淳（1484～1544），字道復，號白陽，別號白陽山人，蘇州人。他出身書香門第，古文、詩詞、書畫皆精妙。由於父祖與沈周、文徵明有世家之好，故早年陳淳師事文徵明，後與文徵明疏遠，書畫風格改爲狂放路數。祝允明的狂草書風，就下啓徐渭、陳淳的書法風格。（洪）

宋 蘇軾《黃州寒食詩》局部 1082年 紙本 行書 33.5×118公分 台北故宮博物院藏

蘇軾此卷用筆豐腴跌宕、老辣雄豪，結體俯仰有致，天真爛漫，書體勁挺秀潤，汪洋浩蕩，被譽世天下第三行書。蘇字氣盛，祝允明習蘇受益頗多。

牡丹賦

古人三亭花志牡丹

未嘗與焉善遍求

深山自逗而著以詢

祝允明的書法藝術秉性及書論評述

當恪守程朱理學的明王朝發展到中葉之時（從弘治、正德、嘉靖至隆慶時代的八十四年間，即1488～1572年），國家政治中心的北移，以及南方手工業、商業興盛，經濟繁榮，帶來了社會生活的巨大變化，人們開始喜好在服飾上「去樸從豔」，在知識上轉而「慕奇好異」。一種完全不同於宋、元尚意遵儒的奇巧風尚開始流行。

那種被歷史建構起來的，用以維持社會秩序的倫理規範，漸漸失去了它的權威性，而原來在表面上被大眾共同遵從的倫理同一性，在崇尚奇新弄巧及個人主義盛行的社會生活中，也逐漸被瓦解和打破，明中葉後的社會生活習尚與傳統生活的規範漸行漸遠，甚至造成一種斷裂或衝突現象。這種斷裂在表面的獵奇心理驅使下，「隱藏了更深刻的斷裂」。所謂斷裂，即是新舊思想和文化相互辯難時，所呈現的無序、錯亂的不確定狀態。

如同歷史上任何處於轉變期的社會一樣，新舊衝突成為這個時代的特徵。這種「斷裂」現象，直接導致了有名的古文辭運動和反帖學風潮的興起。

以吳門（今蘇州）為代表的江南地區，執經濟、文化、生活風尚之牛耳，成為這一「斷裂現象」的中心地帶，表現出強烈的地域文化特徵，「吳門畫派」和「吳門書派」的出現即為典型。更為重要的是，有錢的城市商人和貴族，由於富庶所產生的新的生活方式和價值取向，嚴重地衝擊了一部分以恪守傳統爲尚的士人的生活方式和價值取向，相當一部分士人通過「仕進、置產或經商」而指向現時的生活趨向，並很快改變了自己的生活取向，安樂於現時的小康生活。這樣下來，在傳統觀念中被摒棄的遊冶、誇耀、侈靡、聚斂風氣，在商業與消費爲中心的城市中彌漫開來，並成爲時尚。而一種基於深度和批判性的文化藝術觀念則被忽略，甚至消失始盡了。

這就是祝允明生活的時代背景，這就是祝允明生活的文化藝術意境，一個價值標準紊亂，隱含各種可變因素的世俗圖景。祝、唐二人的玩世自放、獵奇覓豔、沈溺酒色、博奕的習性，正與這個以物質享樂爲尚的消費時代合拍。社會的風氣變了，藝術不得不跟著變。對待祝、唐的書畫藝術，也必要作如是觀。

竭力非議儒家六經，思想的鋒芒已有所露。晚年作《祝子罪知錄》，諷刺的矛頭更是指向程朱理學，充滿了濃厚的異端色彩。文徵明評說祝允明的古文以「古邃奇奧爲時所重」，王世貞在《藝苑卮言》卷五也云：「吳中祝允明始仿諸子，習六朝，材更辟澀不稱，皆似是而非者，然古文有機矣。」信不虛也。

吳門書派的前導人物大體有徐有貞、沈周、祝顥、李應禎等人，作爲古文辭運動的先聲，他們以激烈的言論和革新的姿態，首先向平庸無味的台閣體書風開刀，加速了台閣體書風在十五世紀60年代的天順年間歸於沈寂的進程，爲其後「吳門書派」的出現掃清了障礙。此時的祝允明剛滿四歲。

到了弘治初年，吳中地區逐漸形成了一個以「反宋儒理學、要求人性解放、重視『古文辭』自身的價值」爲基本方向的藝文群體，他們就是被稱爲「吳中四才子」的祝允明、唐寅、文徵明、徐禎卿，與北方提倡復古的「前七子」正好並時。祝允明和文徵明同時又爲「吳門書派」的中堅人物。而繪畫上也出現了以沈周、文徵明、唐寅、仇英爲代表的「明四家」。這正可表明當時的詩書畫之藝文界已經出現了一種「整體性的騷動」。

這種「整體性的騷動」，體現了明代書壇過渡期的爭鳴特徵，也是對低靡刻板的明前期書法的集體反叛。祝允明的書法變革思想，成為由低潮向高潮轉變的標誌。他的書法思想集中體現在他的三篇書論上，即〈奴書

古今中外之大人物，鮮有以平庸的身世、經歷鳴於世的，或爲身疾，如王羲之少時即有癲疾，或爲外物所馭，如李白鬥酒成癖，曾特撰《米癲小史》，以表達對這位前輩書家的敬慕之情。祝允明因右手多生一指，在時人看來，有怪異个吉之相，對此他不可能不介意，他後來自號枝指生，五歲能寫大字、九歲能作詩賦奇語，顯然是有意勤習以違俗自立，表現出自鳴清高的用意。他專注於書法中的狂草，也多少與幼年的極端心理有關。

與唐寅相比，祝允明更喜愛哲理的思索，對傳統思想的批判也更為深刻，也更具理性和果敢。他二十八歲作《浮物》一書，

訂〉、〈評書〉、〈書述〉。

〈奴書訂〉開首即言：「奴書之論，亦自昔興，吾獨不解此。」這裡祝允明對「奴書」之論，首先他是感到不解，提出了自己截然不同的意見，似乎本應無「奴書」之說，但在當時確有這樣一股奴書的風氣，祝允明繼而考察歷史知道，「奴書」一說「亦自昔興」，並非明代才有，元代早就有這樣的風氣了，可能未必只有「奴書」一詞罷了。古已有之的風氣，帶到了本朝，這不是個好現象，故而祝允明感到迷茫。《祝允明、徐渭書論與反帖學思潮》一文中提出：「對帖學的反叛，導致祝允明進而對趙孟頫發出『奴書』之誚：（趙孟頫）不免奴書之眩。祝允明對趙孟頫的批判在很大程度上標誌著反帖學思潮的深化。」想來奴書風氣的流行，確實就是這種帖學思潮的惡果了。難怪祝允明隨後提到了一個有關藝術真理的大問題時，感到非常的氣憤：「藝家一道，庸詎謬執至是，人間事理，至處有二乎哉？」藝術的真道理，居然被曲解錯謬到這種地步，萬事公理何存？難道人間至理真的還有第二種可能嗎？祝允明認為對待傳統的態度就是「革其故而新，是圖將不故之並亡而第新也。」要言「書理極乎張、王、鍾、索，後人則而象之，小異膚澤，無復改變，知其至也。」漢魏書法大家張、王、鍾、索，已經將書法最高深處的道理發展到了顛峰，後人再學，僅將書法上那些不易革除，仍然存活的陳腐傳統，一併消滅掉，代之以全新的面貌。藝術創作上應當「為圓不從規，擬方不按矩」，畫圓不需要跟從規器的準則，繪方也用不著按其「象」而已，最多在膚澤上有所變化，其餘則不會有多大的突變了。對唐人書法，他提出「唐氏、遵執家彝，初焉微區爾我，乃浸闊步趨。」認為唐人以遵守魏晉家法為上。初唐之時，尚無明顯區別，只「微區爾我」，盛唐以後開始盡顯「浸闊步趨」之態，大有超越魏晉之勢。這是祝氏的觀點，也是他對書法這一門類的總結。然而，對於書法演變史，他所有關於書法的文字皆從中而來。他的評價似乎有些消極，所謂「千載典模，崇朝敗之，何暇哂之，亦應太息流涕耳。」甚至「於是不能已於痛哭矣。」貶宋之意，昭然也。

祝氏眼中，書法純然是個人情感的自由綻放和揮灑。舊有帖學的理法，應可棄之一邊，任令其蕩然無存才是。

祝允明的反帖學姿態，為明後期狂草書法高峰的到來，提供了學理上的依據和力量，特別是對「作為啟蒙思潮中浪漫主義文藝運動先驅」的徐渭以及王鐸的影響。

正如諸多史論家所言，明代書法仍是在古人的衣裙下討生活的，他們雖然標榜了革新的大旗，但骨子裡還是復古的，他們做到的，只是在古人的樣式上翻新出奇而已。祝允明也沒能逃脫這一命運，在某種意義上，他也是一個地道的復古主義者，他明確提出了：「沿晉遊唐，守而勿失」的觀點，認為學書當要沿襲晉唐書韻，把守好這個底線，切不可有所閃突。他對魏晉書法評價很高，

閱讀延伸

葛鴻楨，〈祝允明的書藝、書論及其美學思想〉，《書法研究》，(1987.3)。

何傳馨，〈祝允明及其書法藝術〉(上、下)，《故宮學術季刊》9：4、10：1，(1992.7、1992.10)。

祝允明和他的時代

年代	西元	生平與作品	歷史	藝術與文化
明英宗 天順四年	1460	臘月初六生，籍貫蘇州府長洲縣（今江蘇蘇州）。	石亨下獄賜死。罷中官蘇、杭織造。八月，免天下災田稅糧。	劉珏致仕歸長洲。
明憲宗 成化十五年	1479	入學為生員，力攻古文辭，得補廩生。	二月，詔修開國功臣墓。九月，四川播州諸蠻復亂。	徐禎卿生。
成化十九年	1483	七月父壙歿，十二月祖父歿。是年始書自作詩賦雜文。文辭古遠奇奧，為時所重。	六月，朝廷破廣西瑤民起事。汪直貶南京奉御，其黨羽皆罷黜。	陳淳生。沈周作《萬壽吳江圖卷》。

年號	西元			
成化二十年	1484	與唐寅訂交，與文徵明識。葬祖父顥于吳縣橫山丹霞塢，李應楨為作銘。	詔以賑災減課役，飭備邊，罷營造，理冤獄，恤大同陣亡士卒。	春，沈周訪湖北蘇文輝。
成化二十三年	1487	七月，小行楷《唐宋四家文卷》。與唐寅、羅玘、白鉞、塗瑞、劉機等題沈周畫。	成化帝薨，九月葬茂陵。續修《宋元資治通鑑綱目》，制《文華大訓》。	
明孝宗 弘治元年	1488	撰文嘲吳中，求者不絕，《成化間蘇材小篆》。	敕修《憲宗實錄》。七月，清理兩淮、兩浙鹽法。	吳偉再度應詔入官，授錦衣衛百戶，稱「畫狀元」。周臣詔賜冠帶。
弘治五年	1492	秋舉應天府鄉試，不中。九月，小楷書錄《米顛小史》。	改「開中鹽法」。減陝西織造之半。	姚綬作《竹石圖》卷。沈周作《餞別圖》
弘治十年	1497	與唐寅、文徵明、都穆詩文往還，邀遊論藝，人號「吳中四才」。	皇太子出閣講學，內閣徐溥等四人、尚書馬文升等七人，俱加宮保。	
弘治十七年	1504	遊東禪寺，作行草書《飲中八仙歌》。四月，行楷所撰《重刻龍筋風髓判序》。	明政府禁富豪大賈閉糴專利及禁識緯妖書。重修曲阜孔廟，大學士李東陽致祭。	文徵明作《江山初霽圖》。沈周八十自題肖像詩。歸有光生。(1506—1571)
明武宗 正德元年	1506	四月，與杜啟、文徵明等同修《姑蘇志》。四月，詩題唐寅《出山圖卷》。	宦官劉瑾專權。輔政大臣劉健等發動剷除宦官劉瑾，惜敗。「八虎」宦官集團。	吳中大水，文徵明作《大雨勸農圖》。首作《洛神圖》。修葺停雲館。
正德二年	1507	吳山，歸舟為客草書七律詩一首。	明廷宣佈奸黨56人名單。明廷第二次重審「鄭旺造妖言案」。	文徵明作《雨餘春樹圖》。沈周作《南屏山長屏》
正德三年	1508	題唐寅《垂虹別意圖》引首，又行書《垂虹別意詩》。楷書序自撰《語怪錄》。	朝會時發現揭露劉瑾罪行的匿名文書，百官罰跪。劉瑾立刑名廠，審查太監劉行。	吳小仙卒。錢谷生。文徵明作《賣花聲圖》。
正德五年	1510	仲春行楷撰《夢草記》。書小楷《洛神賦》後。五月，草書《閒居秋日卷》。八月，草書《千字文》。	平寧夏安化王朱寘鐇叛亂。九月，劉瑾受磔刑二死。孝宗自號大慶法王，詔吏、禮二部鑄印記之。	《洛神圖》。
正德九年	1514	四月小楷書《前後出師表》。秋試不舉，從謁選，得廣東興寧知縣。	乾清宮大火，武宗下詔罪己。河套蒙古騎兵4萬迫近大同、陽和諸衛。	文徵明《甫田集》四卷成。周臣作《松岩飛瀑圖軸》。
正德十五年	1520	解任至家。冬十一月，為友謝雍草書《和陶淵明飲酒二十首》。	寧王朱宸濠叛亂。武宗作江南之巡。	《大成釋奠禮雅樂圖譜全集》刊行。
正德十六年	1521	遷判應天府通判，自京南下，舟中跋自作草書卷。秋草書《前後赤壁賦》。	武宗病崩京郊豹房（今柳州）礦工起義。「大禮儀」之爭始。	徐渭生。(1521—1593)
明世宗 嘉靖元年	1522	通判應天府，人稱祝京兆。歲末因病乞歸里。	破廣西馬平佛郎機傳入中國。	蘇州拙政園成。最早版本《三國志通俗演義》刊行。
嘉靖四年	1525	二月楷書《離騷經》。九月訪文嘉，作行草《古詩十九首》，嘉付以酬金。	《武宗實錄》成。《大禮集議》頒行。	都穆卒。陳淳作《松崖泛棹圖》軸。昆山奠基人魏良輔中進士。
嘉靖五年	1526	十月抱病書《黃庭經》。十二月二十七日，允明歿。十月廣書《後赤壁賦》。仲冬草書	方術之士邵元節被封為真人。明廷發兵八萬平廣西土官岑猛之亂。	文徵明築玉磬山房。郭詡作《東山攜妓圖》。王世貞生。(1526—1590)